兒童文學叢書
‧音樂家系列‧

義大利之聲

馬筱華／著
王建國／繪

歌劇英雄威爾第

民三

國家圖書館出版品預行編目資料

義大利之聲：歌劇英雄威爾第／馬筱華著；王建國繪.
——初版二刷.——臺北市：三民，2022
　　面；　公分.——（兒童文學叢書·音樂家系列）

　ISBN 978-957-14-3825-2　（精裝）
　1. 威爾第(Verdi, Giuseppe, 1813-1901)－傳記－通
俗作品
　2. 音樂家－義大利－傳記－通俗作品

910.9945　　　　　　　　　　　　　　　　92003459

音樂家系列

義大利之聲──歌劇英雄威爾第

著 作 人	馬筱華
繪 　 圖	王建國

發 行 人	劉振強
出 版 者	三民書局股份有限公司
地 　 址	臺北市復興北路 386 號 (復北門市) 臺北市重慶南路一段 61 號 (重南門市)
電 　 話	(02)25006600
網 　 址	三民網路書店 https://www.sanmin.com.tw

出版日期	初版一刷 2003 年 4 月 初版二刷 2022 年 4 月
書籍編號	S910501
I S B N	978-957-14-3825-2

三民書局

在音樂中飛翔
（主編的話）

喜歡音樂的父母，愛說：「學音樂的孩子不會變壞。」

喜愛音樂的人，也常說：「讓音樂美化生活。」

哲學家尼采說得最慎重：「沒有音樂，人生是錯誤的。」

音樂是美學教育的根本，正如文學與藝術一樣。讓孩子在成長的歲月中，接受音樂的欣賞與薰陶，有如添加了一雙翅膀，更可以在天空中快樂飛翔。

有誰能拒絕音樂的滋養呢？

很多人都聽過巴哈、莫札特、貝多芬、舒伯特、蕭邦以及柴可夫斯基、德弗乍克、小約翰·史特勞斯、威爾第、普契尼的音樂，但是有關他們的成長過程、他們艱苦奮鬥的童年，未必為人所知。

這套「音樂家系列」叢書，正是以音樂與文學的培育為出發，讓孩子可以接近大師的心靈。經過策劃多時，我們邀請到旅居海

外，關心兒童文學的華文作家為我們寫書。他們不僅兼具文學與音樂素養，並且關心孩子的美學教育與閱讀興趣。作者中不僅有主修音樂且深諳樂曲的音樂家，譬如寫威爾第的馬筱華，專精歌劇，她為了寫此書，還親自再臨威爾第的故鄉。寫

蕭邦的孫禹，是聲樂演唱家，常在世界各地演唱。還有曾為三民書局「兒童文學叢書」撰寫多本童書的王明心，她本人除了擅拉大提琴外，並在中文學校教小朋友音樂。

撰者中更有多位文壇傑出的作家，如程明琤除了國學根基深厚外，對音樂如數家珍，多年來都是古典音樂的支持者。讀她寫愛故

鄉的德弗乍克，有如回到舊時單純的幸福與甜蜜中。韓秀，以她圓熟的筆，撰寫小約翰·史特勞斯，讓人彷彿聽到春之聲的祥和與輕快。陳永秀寫活了柴可夫斯基，文中處處看到那熱愛音樂又富童心的音樂家，所表現出的《天鵝湖》和《胡桃鉗》組曲。而由張燕風來寫普契尼，字裡行間充滿她對歌劇的熱情，也帶領讀者走入普契尼的世界。

　　第一次為我們叢書寫稿的李寬宏，雖然學的是工科，但音樂與文學素養深厚，他筆下的舒伯特，生動感人。我們隨著《菩提樹》的歌聲，好像回到年少歌唱的日子。邱秀文筆下的貝多芬，讓我們更能感受到他在逆境奮戰的勇氣，對於《命運》與《田園》交響曲，更加欣賞。至於三歲就可在琴鍵上玩好幾小時的音樂神童莫札特，則由張純瑛將其早慧的音樂才華，躍然紙上。莫札特的音樂，歷經百年，至今仍令人迴盪難忘，經過張純瑛的妙筆，我們更加接近這位音樂家的內心世界。

　　許許多多有關音樂家的故事，經過作者用心收集書寫，我們才了解這些音樂家在童年失怙或艱苦的日子裡，如何用音樂作為他們精神的依附；在充滿了悲傷的奮鬥過程中，音樂也成為他們的希望。讀他們的童年與生活故事，讓我們在欣賞他們的音樂時，倍感親切，也更加佩服他們努力不懈的精神。

　　不論你是喜愛音樂的父母，還是初入音樂領域的孩子，甚至於是完全不懂音樂的人，讀了這十位音樂家的故事，不僅會感謝他們用音樂豐富了我們的生活，也更接近他們的內心，而隨著音樂的音符飛翔。

作者的話

　　本書要為讀者們介紹的威爾第，是一位偉大的義大利歌劇作曲家。什麼是歌劇呢？如果你曾看過平劇或歌仔戲，演員邊演邊唱，還有文武場伴奏，歌劇的基本形式也是如此，但是編制更為龐大繁複。歌劇是歌唱家、合唱團、管弦樂隊，加上舞蹈、服裝、佈景和戲劇表演的綜合性藝術表現。劇情是骨架，音樂是靈魂，威爾第就是一位為歌劇譜寫音樂的人。

　　為了採集更豐富的第一手資料，2001年夏季，我和先生趁旅歐之便，探訪了威爾第的故鄉布塞托，我們開著租來的車子，駛入義大利北部的波河平原。這一帶的綠色河谷開闊富饒，佈滿了玉米田和葡萄園，穿越路旁高大筆直的柏樹和婆娑搖曳的楊木，我們向那偏僻的小鎮尋去。

　　這一年，正是威爾第逝世的一百週年，他一生所創作的二十八部歌劇，是全世界各地歌劇院當年的重頭戲，在這趟旅程中，我們曾在奧地利的薩爾斯堡音樂節觀賞了他的最後一部歌劇 《法斯塔夫》，又在義大利北部的古城維洛那露天劇院，欣賞了威爾第的另一部鉅作《阿依達》，然後，踏著威爾第的足跡，我們來到了他出生的故鄉。

　　1813年，威爾第出生於布塞托附近的村落藍科列，成名之後，又在附近建造了聖阿葛塔農莊，在那兒一直住到晚年。

　　這個地區處處是威爾第的身影，因此，吸引了全世界熱愛歌劇的樂迷們，絡繹不絕的前來朝聖。

1・威爾第

布塞托是我的舊遊之地，那是多年前我還在義大利米蘭威爾第音樂學院就讀的時候。我的母校冠用了威爾第的名字，是為了向他致敬及道歉；當年，十八歲的威爾第，曾經向這所歐洲首屈一指的音樂學院申請入學，不料學校當局竟然拒收了這位天才。這個錯誤，後來被各界傳為笑柄，對於校方，此事不僅是一次失落，更可謂是一個恥辱呢！

夾在成群的遊客當中，我和先生，參觀了威爾第出生的故居，那是一間泥敷的小屋，簡陋而窄側，可以推想他童年家居的艱苦。我們又參觀了小鎮中心的威爾第歌劇院，雖然劇場很小，而一年一度舉行的威爾第歌劇大賽吸引了頂尖的歌唱家來此較量歌喉，優勝者引為無上光榮。

來到聖阿葛塔農莊，這幢威爾第生前親自設計修建的杏黃色巨廈，留下了威爾第與妻子朱瑟碧娜家居生活與音樂創作的種種痕跡。穿過那林木荔鬱的廣大庭園，走下農田，威爾第當年親自監督著各項農務。在這優美的大自然裡以及寧靜的田園生活中，許多不朽的歌劇名作一部部的誕生了。

在離開多年之後，又回到這片充滿了音樂氛圍的土地，緬懷大師昔日的行止和風範，也收集了不少照片和資料，希望本書的讀者們，能夠更身歷其境的認識這位歌劇巨人，得窺歌劇藝術之美好，從而啟迪一生的愛好。

威爾第

Giuseppe Fortunio Francesco Verdi
1813 ～ 1901

艱苦的童年

　　義大利是一個風景優美的國家，世界各地的人都愛去那裡旅遊，同時，它也是歌劇的發源地。你知道義大利在哪兒嗎？打開世界地圖，在歐洲南部，有一隻像長筒馬靴的半島，伸進地中海，那就是義大利半島。

　　在19世紀初，整個義大利半島並不像現在一樣，是一個統一的國家，而是由許多分裂的小邦國所組成，時常受到外國的侵略和占領，總是在強權的統治之下。

　　朱瑟貝·威爾第出生於1813年的義大利布塞托附近的藍科列村。當時，義大利北部被法國的獨裁者拿破崙統治。拿破崙失敗下臺之後，奧地利人又強占了這個地區，接二連三的戰爭，使得義大利人受盡欺侮，痛苦不堪。

　　有一次，一支凶殘的士兵，衝進了藍科列村，胡亂的搶劫和屠殺，許多婦女和兒童都害怕得紛紛逃進村中的教堂躲藏。然而，喝得醉醺醺的士兵，竟然闖進了教堂，躲在教堂中的人，全都遇難了。只有一位勇敢而鎮定的婦人，懷抱著出生不久的嬰兒，悄悄的爬上教堂內狹窄彎曲的石梯，躲進了高高

的鐘樓裡，而逃過了這一次災難。她就是朱瑟貝‧威爾第的媽媽露易吉亞，她懷中的嬰兒，後來成為19世紀義大利最偉大的歌劇作曲家，並被義大利人看作愛國象徵及民族英雄。今天，在教堂門前的牆板上，仍然記載著這件事，可說是威爾第一生事蹟的序曲。

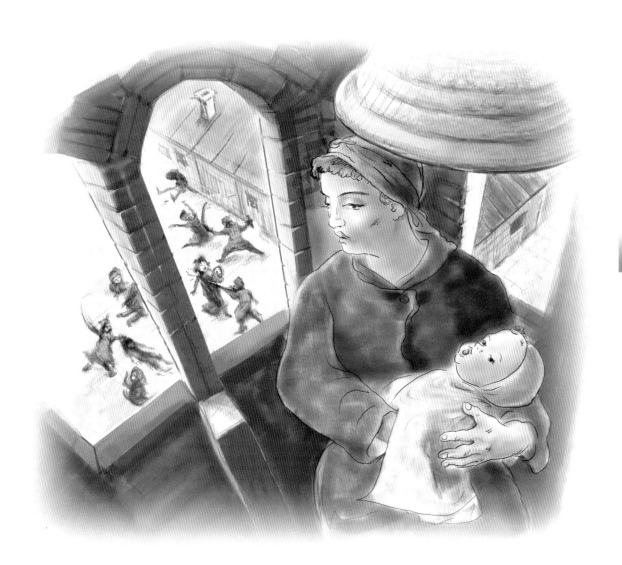

3‧威爾第

一百多年前的藍科列村，是一個貧苦的農村。朱瑟貝的爸爸卡羅經營了一間簡陋的小客棧，也賣些零食及雜貨，媽媽是一位勤勞而慈愛的母親。小朱瑟貝・威爾第是一個害羞而敏感的孩子。在他三、四歲的時候，有一位老提琴師時常到卡羅的客棧來演奏，小小的朱瑟貝總是流露出無限喜悅的神態，專心的傾聽著。據說是這位老提琴師建議卡羅讓朱瑟貝學音樂的。

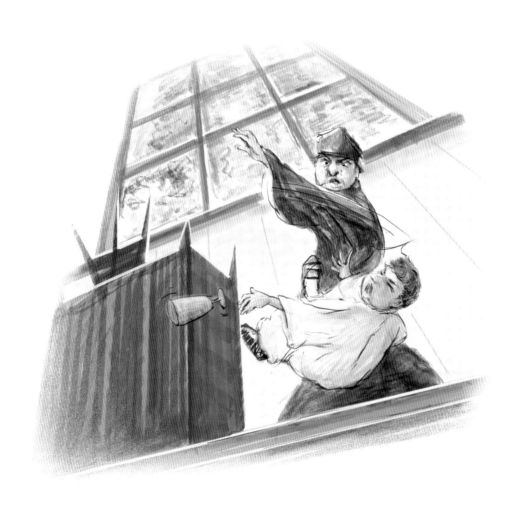

　　義大利是一個天主教國家，朱瑟貝七歲的時候，在教堂的詩班唱歌，也在彌撒禮拜中擔任輔祭小童，為祭臺上主持儀式的神父做小助手。有一回，在禮拜進行當中，朱瑟貝正在為神父取聖水，忽然聽到一陣奇特的樂音，抬頭望去，原來是管風琴的演奏。這是他第一次聽到這種美妙的聲音，不禁為之神往，恍惚間沒聽到神父的再三吩咐。惱怒的神父狠狠的摑了他一記耳光，打得他從祭壇上跌了下來，昏迷過去。

這件不幸的事，感動了卡羅設兒的心，就為喜愛音樂的兒子買了一架破舊的小鍵琴。這是朱瑟貝擁有的第一個樂器，也是他童年最親密的好朋友，陪伴著他無數的音樂夢，沉醉在夢境中。他每天都在附近的一位樂器修理匠

琴上苦練，砸壞了幾個琴鍵，附近的一位樂器修理匠為他免費維修，並且在琴內留下了優異的稟賦和一張便條：「期望小小年紀、稟賦優異的小貝．威爾第能努力學習。」這張便條和這朱瑟架小鍵琴如今都珍藏在米蘭的史卡拉博物館中。

這一年，朱瑟貝開始了啟蒙教育，也跟著管風琴師拜斯妥齊學習樂理常識及演奏入門。他聰明又專注，舉一反三，進步神速。古式的管風琴，需要用人力推轉風箱而產生兩個閣瑟妥齊料，拜斯妥齊的材共鳴，發出音響。每當他學琴的時候，兩個負責推風箱的鄰居孩子，總是不耐煩的從樓上探出頭來問：「還要多久才幹完呀？」「朱瑟貝只管練琴，他怎麼不幹活呀？」老拜斯推風箱的材料總是簡短的回答：「有的人是推風箱的材料，有的人是做音樂的材料。」

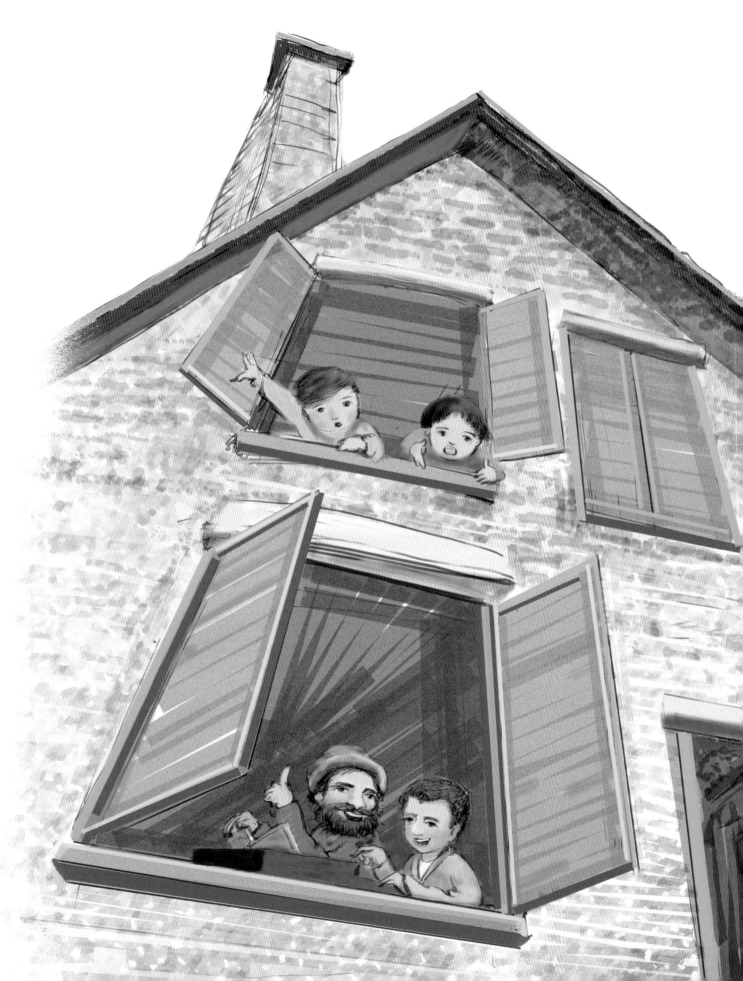

朱瑟貝十歲這一年，老拜斯妥齊不幸病逝了，朱瑟貝接替了老師的職位，成為村裡最年輕的教堂風琴師。卡羅從兒子身上看到了未來的希望，便費盡氣力籌了一筆學費，把朱瑟貝送到布塞托，寄住在一位做鞋匠的朋友家中。朱瑟貝進入當地的學校，用功學習拉丁文學及宗教歷史，並跟隨布塞托的教堂樂長及愛樂樂團指揮普洛維希學習音樂。

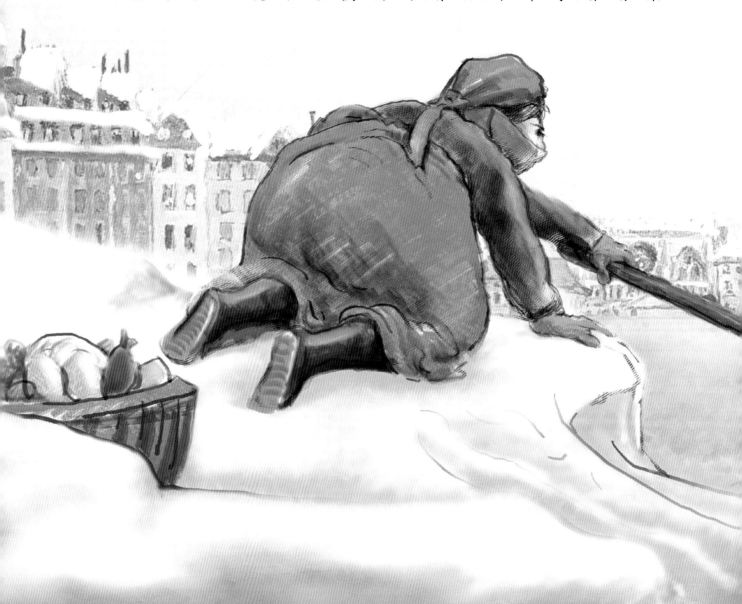

在布塞托求學的幾年，每一天在嚴格的課程和密集的練習中渡過。每到星期假日及宗教節日，朱瑟貝還得起個大早，步行三英里的路程，回到藍科列村為教堂彈琴，賺點微薄的薪水。在一個下雪的聖誕節清晨，為了趕回藍科列村，朱瑟貝摸著黑，在泥濘不平的小路上行進，一不當心，他摔進了路邊冰冷的深水溝裡，幸虧一位路過的農婦聽到他的叫喊，把他拉上岸來，才保住了一條小命。

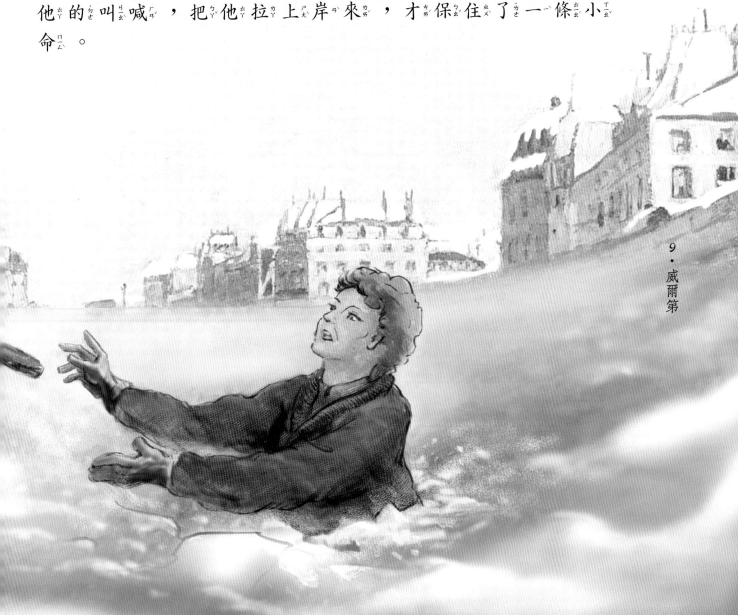

黃金的歲月

「這不是朱瑟貝嗎？啊，你長得這麼高了！」威爾第在城中遇到一位長輩——安東尼奧‧巴萊齊，他是一位非常成功的商人，和卡羅有生意上的往來。巴萊齊是音樂協會的主鎮上有名望者，也是愛樂當時的大布推塞托愛樂協會的主席。每當鬧熱的威樂團在熱鬧請他的晚助由愛能樂他家裡舉行。他後工作來練習爾店排他家熱邀到排勵才音上就課中練家行。他第立基團於團留的的鼓爾第礎護他下的步奠的進一，的生涯威爾第一步的基。

　　年輕的威爾第，精力充沛、求知若渴，他對於學校的課業及音樂的學習非常努力，每天出入公共圖書館，研究各類典籍，尤其喜愛聖經故事及莎士比亞戲劇。這些後來都成為他歌劇的題材。

　　普洛維希是一位好老師，他為威爾第的作曲技巧打下了良好的基礎，也讓威爾第開始代理他的部分工作。少年威爾第不僅代理布塞托鎮的教堂風琴師，也成為愛樂協會的指揮，同時，他也譜寫了許多不同形式的樂曲；可惜這些青少年時期的作品只有少數留存了下來。

　　由於鎮上發生了一宗凶案，巴萊齊擔心威爾第的安全，要他立刻遷入自己的家中。威爾第受到巴萊齊一家人誠心的歡迎，他享受到從未經驗過的溫馨和愉悅的家庭氣氛。巴萊齊有四個女兒，威爾第和大姐瑪格麗特特別投緣，他譜寫了不少雙鋼琴作品，時常和瑪格麗特在店中合奏，當客人走進這琴聲飄揚的批發店時，常常感到驚訝又愉快。

　　寒冷的冬夜，在巴萊齊家的樂團排練，是威爾第一生中最難忘的美好回憶；人們圍坐在暖和的壁爐旁邊，一邊品嚐巴萊齊太太親手調製的蘋果酒，一邊分享音樂合奏的快樂。管弦伴著合唱，和諧又悠美……瑪格麗特在女高音聲部中，她可愛的笑容時時牽動著他的心弦──他們早已心心相印了！

塞經年對沾他擔萊輕，自他該小到蘭，新夏馬波熟去，

布已青羅沾望分在鎮的卡就希來巴年力自他該小到蘭

第城氣的名家了。成心錢來希是自他該小到蘭

爾的名家了。威爾這和認女第偏定送都——米蘭

威托一帶有家子，一賺些珍才已來威在決造。

在 1832 年的夏馬波熟去，新

季車河悉了，將世威爾，沿河的翠西谷景迎是界。

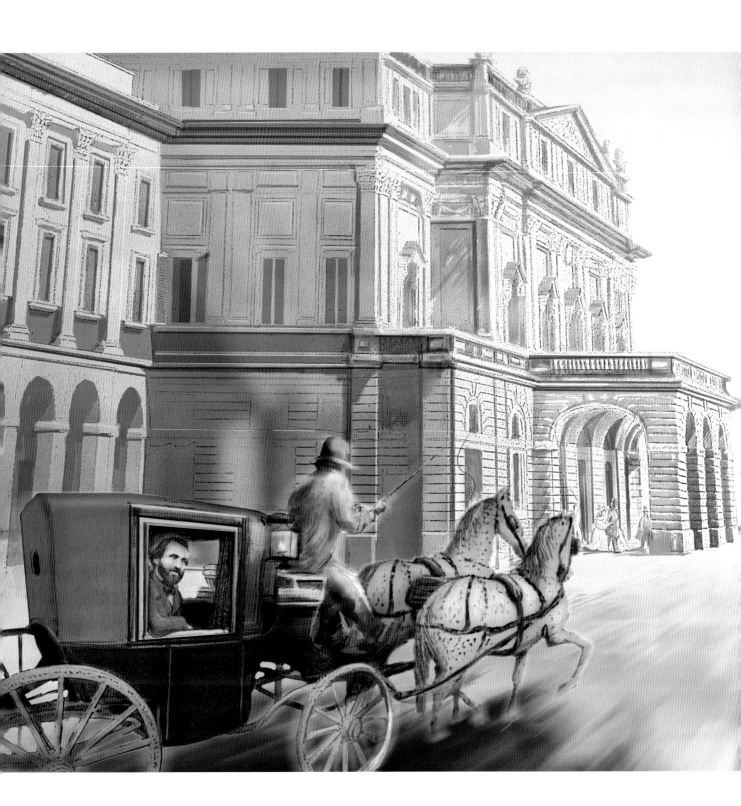

北義大利的大都市，文化尖端教福不，米蘭，是義大利北部最大擁有重鎮，那兒入雲神祕可的博物館、威爾第頂尖的歌劇院──史卡拉歌劇院。國際性歷史高摩的高大史數廳往之級劇嚴莊，以及音樂心的明星往之級劇端而古堡物館、威爾第世界頂尖的歌劇院。直入雲神祕可西斯清的，尤其令人是世界頂尖的歌劇院。

十八歲的威爾第第一次自方。背負期摯興遠離家鄉，獨自地著名負期純興個人來到陌生的考入切特滿安。第一個目標是音樂學院。他們殷格麗的米蘭家鄉父母及瑪威爾第忐忑不安。著盼的祝福，而又志無也料著他挫折祝福，殷格麗威爾第忐忑不安。

他無論如何等待無情的他挫折不到，在米蘭一連串想的折和殘酷的打擊。

無情的城市

在米蘭音樂學院的入學考試，威爾第意外的被淘汰了！三位評審教授都無法在這位鄉村青年羞怯的外表下，看出任何的作曲天才。這個錯誤後來被人們傳為笑柄，也使院方非常難堪，只好把威爾第的大名加在校名上作為補償，這便是今日的米蘭威爾第音樂學院。

在布塞托被公認是個天才，到了米蘭，卻連做學生的資格都不夠，使威爾第的自尊心大受打擊。但是，他並沒有灰心喪志，反而激勵了他更加發憤圖強的決心。

慈父般的巴萊齊，依然給他溫暖的鼓勵及慷慨的支持。威爾第在米蘭留了下來，拜拉維納為師。拉維納是一位著名的樂理及作曲教授，也是史卡拉歌劇院的大鍵琴師。這三年的學習，嚴格而枯躁，對於從小習慣吃苦耐勞的威爾第來說，並不是難事。他不斷的反覆練習著各種基本技法，並且研究分析名家的作品，對於莫札特的樂曲，更是下過極深的工夫。

在孤寂的異鄉，威爾第最大的樂趣是，坐在史卡拉歌劇院票價最便宜的頂層座位，

一面欣賞歌劇，一面勤作筆記。這個時期的
義大利歌劇，以展現歌唱家美妙的歌喉，以
及炫耀高難度的聲樂技巧為重點，在音樂史
上，稱為美聲時代，羅西尼、唐尼采蒂及貝
里尼是三位最具代表性的大師，也是威爾第
欽佩的偶像。他沒有想到，有朝一日，自己
能超越他們三人的成就，成為義大利歌劇史
上最響亮的名字。

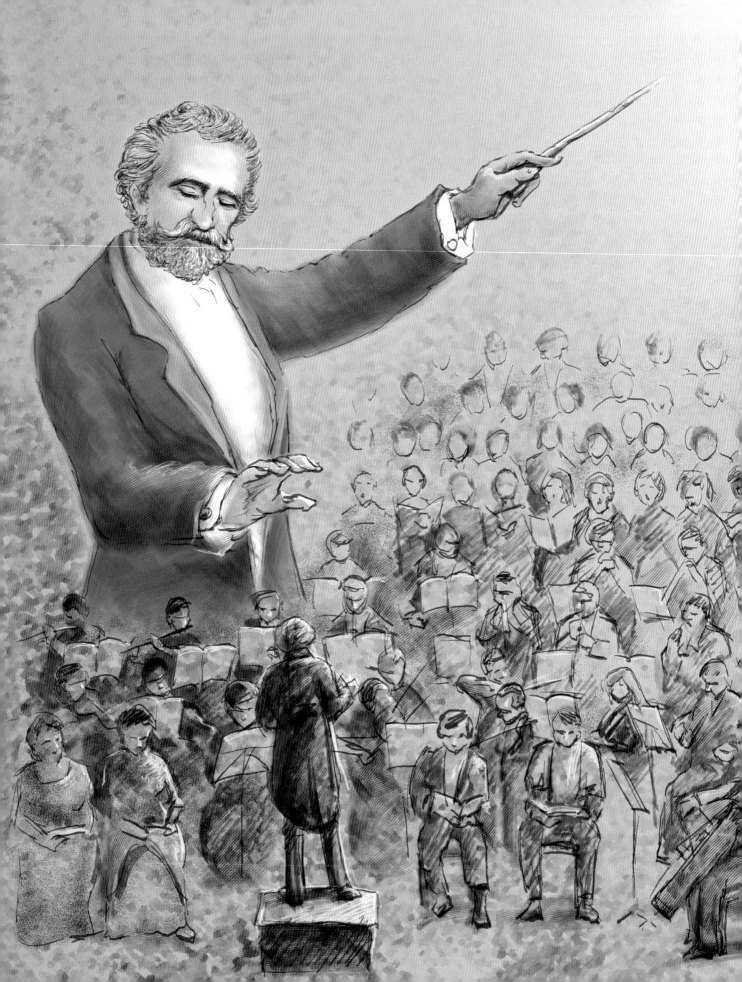

一次偶然的機會裡，威爾第初次展現實力。威爾第時常去聽米蘭愛樂樂團的排練。有一次，恰好指揮缺席，樂團主席只好勉強的要求在場的威爾第幫忙代理，但他對這位羞澀的年輕人並沒有信心，因此要他「只要伴奏低音和弦部分就好了！」當時排練的是艱深的海頓神劇《創世紀》，這也難不倒威爾第，他用左手伴奏、右手指揮。預演結束之後，團員都站起來大聲喝采，人人爭著向他道賀，他立刻受聘為音樂會的指揮。一次又一次成功的演出，米蘭的樂壇開始為他打開了大門。

　　這時，家鄉忽然傳來了老師普洛維希逝世的消息，鄉人希望召回他們的「大師」來接替普洛維希留下的遺缺。在 1836 年，威爾第終於回到了布塞托，同時擔任教堂樂長和城市樂長的職位，又在同一年，迎娶了心愛的瑪格麗特為妻。不久，一對兒女維吉尼亞和伊奇里歐相繼出生，他也在這段時期完成了第一部歌劇《奧伯多》。

事業順利，家庭幸福，就這樣終了一生大嗎？威爾第心中仍有未完成的夢想，更遠的目標——他無法忘懷曾經見識過的、更寬廣的音樂世界，內心有一個聲音在呼喚：「回米蘭去，回米蘭去！」他渴望見到自己的歌劇能在史卡拉歌劇院上演。三年合約期滿後，他不顧鄉人的惋惜，帶著妻兒告別故鄉，再度前往米蘭，開創新的前程。

　　在 1839 年的年底，威爾第的第一部歌劇《奧伯多》終於在史卡拉歌劇院正式和世人見面，也受到相當的喜愛，歌劇院立刻跟他簽下了另外三部戲的合約。

前途正出現光明的時候，惡運卻開始降臨這個年輕的家庭。他們租住在米蘭最簡陋的首飾地帶，經濟困難，仍然依賴岳父巴萊齊的幫助，瑪格麗特還不時暗中把自己貴重的首飾送出去典當，來分擔生計。

不幸的是，兩個年幼的孩子，連繼得了重病，在短短的時間內都死去了，威爾第和瑪格麗特強忍著悲痛繼續苦熬。在這樣痛苦的心情下，威爾第還得依照合約，勉強的完成下一部歌劇《一日君王》，諷刺的是，那是一部喜劇。

不料，更悲慘的事接著發生了，和他一起奮鬥、共同患難的妻子瑪格麗特忽然感染了當時流行的腦炎，一病不起，也跟著離開了人世。短短幾年之內，威爾第失去了整個家庭，又變成孤單的一個人。深重的打擊和內疚，幾乎使他快崩潰了，他懷疑自己追求藝術的野心害死了心愛的妻兒，又多麼愧對恩如山的岳父巴萊齊啊！

　　在悲慟中產生的喜歌劇《一日君王》，在史卡拉歌劇院的首演遭到慘敗，觀眾無情的大喝倒采，使這部歌劇果真只有上演「一日」的命運。堅強的威爾第終於被擊敗了！他發誓，不再作曲，也無顏再回故鄉，便把自己放逐在米蘭，四處遊蕩，像一個孤魂野鬼，希望就這樣在茫茫人海中消失……

飛翔吧，思想！

　　命運之神並沒有拋棄威爾第。1841 年冬天，一個飄雪的夜晚，他正漫無目標的在街上晃蕩，突然遇見了一個不想見的熟人——史卡拉歌劇院的經理梅奈里。梅奈里卻非常熱切的招呼他說：「有一部棒極了的劇本急著找人譜曲，想要在下一個歌劇季上演。」威爾第堅決的推辭，然而梅奈里卻將劇本硬塞給他，說：「無論如何讀一遍，要是不喜歡再還給我就是了！」

回家的路上，他感到一股莫名的憂傷和哀慟堵在胸口，推開門，煩躁的將劇本摔在桌上。書頁打開著，忽然，一行詩句落入眼簾：「飛翔吧！思想，乘著金色的翅膀！」這句詩打動了他，他繼續讀下去……一絲希望、一點安慰從心底升起，那個晚上，他反覆將劇本讀了三遍，劇中的意象和音樂的片段已經在腦海中閃現。

　　威爾第再次開始作曲了，開頭有些困難，一個音符、一段句子……慢慢的，靈感來了！終於，汪洋般的情感，像決堤似的從筆尖流瀉出來！

　　《納布可》於 1842 年 3 月 9 日首演，全場觀眾如癡如狂，獲得史無前例的成功。最大的高潮正是第三幕的合唱曲《飛翔吧，思想！》在觀眾熱情澎湃的歡呼中一再的「安可」──數十年後，在威爾第的葬禮那天，有三萬多人聚集在米蘭街頭，齊唱著：「飛翔吧！思想，乘著歌聲的翅膀！」想想看，這樣的場面是多麼震撼人心啊！這首合唱描寫希伯來人思念故鄉，渴望自由的心聲，正好反映了當時義大利人在奧地利高壓統治下，憧憬自由，渴望獨立建國的心情。

　　此時，義大利各地不斷爆發革命運動。威爾第那活潑奔放、充滿生命力的音符，鼓舞了義大利人反抗外侮的決心，取代了華美而哀愁的美聲歌劇，成為具有時代精神的新聲音。他的歌劇一部一部的推出，威爾第成了統一復國的精神象徵。

當歌劇《假面舞會》在羅馬首演時，狂熱的義大利人在大街小巷到處書寫著「威爾第萬歲」，在大寫的字母中暗示著革命的成功。1861年，當維多利亞·艾曼紐二世終於統一了全國，威爾第還當選為第一屆的國會議員。沒有任何一位音樂家像他一樣，與國家的命運這樣的息息相關。

歌劇《納布可》不僅奠定了威爾第的藝術生涯，也使他認識了相愛、相知五十年的第二位夫人朱瑟碧娜‧史托玻妮。她是史卡拉歌劇院的首席女高音，在《納布可》的首演中，她演唱女主角阿碧凱拉，她不僅是深具涵養的歌唱家，也是一位有智慧的女性，對於威爾第在音樂和生活上的成就，她的幫助很大。

善良的威爾第並沒有忘記早逝的瑪格麗特，也一生感激岳父巴萊齊，他對自己的父母善盡孝道，對巴萊齊更情義深重，在歌劇《馬克白》出版時，首頁上就印著「獻給安東尼奧‧巴萊齊，我的岳父，我的恩人」。

威爾第萬歲

　　威爾第中年時，名聲到達了高峰。他的歌劇在世界各地上演，他也因此到處旅行。歐洲各國的皇室貴族爭著贈送勳章給他，他出現的地方，人們都高呼著「威爾第萬歲！」受到英雄般的歡迎。

　　這一切的榮譽並沒有使他驕傲自大，反而更用心加強作品的藝術性。注重文學、戲劇和音樂的結合，創作出許多優秀的作品，音樂史上稱這個時期的作品為「成熟期」作品。

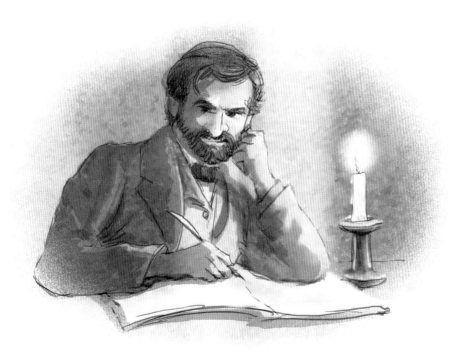

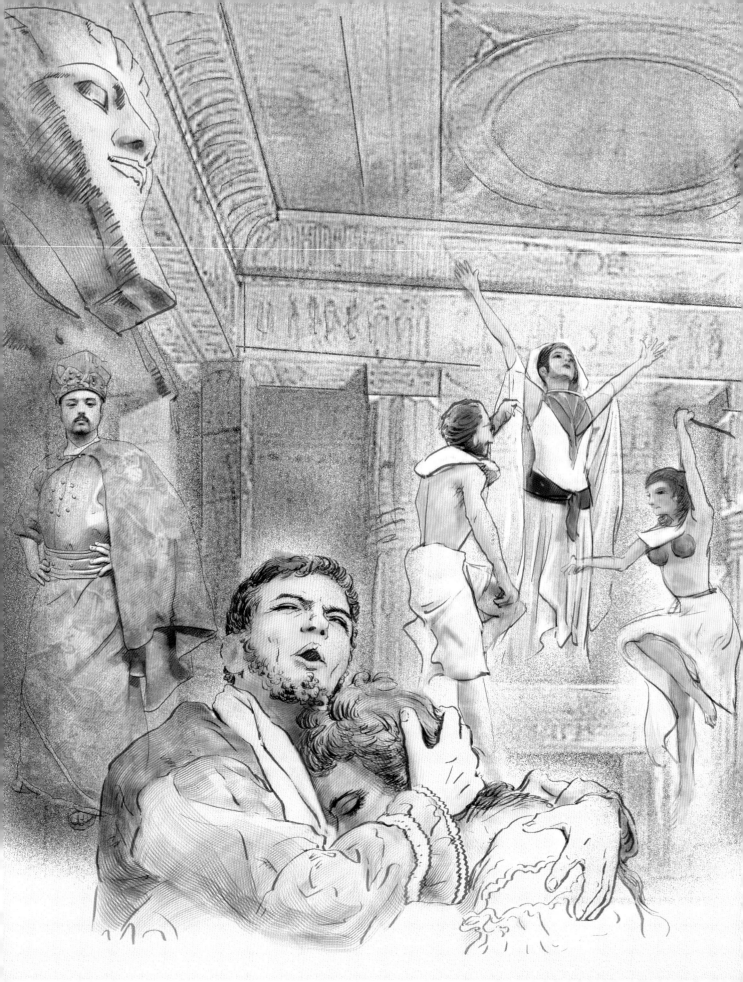

《弄臣》是其中一部極受歡迎的歌劇，在水都威尼斯上演的時候，威爾第把好聽的名曲《善變的女人》的曲譜藏著，為了不讓船夫們學了到處去傳唱，而失去了新鮮感，直到上演的前一刻才交給歌唱家。

　　另一部感動人心的名劇《茶花女》，描寫巴黎名妓為愛犧牲的故事。據統計，《茶花女》是現在全世界上演次數最多的一部歌劇。

　　歌劇《阿依達》是威爾第受邀而為蘇伊士運河開航所作的，描寫女奴阿依達與埃及將軍的愛情悲劇，劇中有名的《凱旋大合唱》場面壯觀，令人難忘。

　　與威爾第同一時代，唯一勢均力敵的對手是德國的華格納。很巧合的，兩人同是出生在 1813年。兩位大師以全然不同的藝術觀念和創作手法，分別領導著義大利和德國的音樂傳統。由於華格納的崛起，激勵威爾第不斷的尋求創新，將義大利的音樂美學推向極致。

聖阿葛塔別墅

　　威ㄨㄟ爾ㄦ第ㄉㄧ一一ㄧ直ㄓ熱ㄖㄜ愛ㄞ他ㄊㄚ的ㄉㄜ故ㄍㄨ鄉ㄒㄧㄤ，事ㄕ業ㄧㄝ有ㄧㄡ成ㄔㄥ之ㄓ後ㄏㄡ，就ㄐㄧㄡ在ㄗㄞ布ㄅㄨ塞ㄙㄜ托ㄊㄨㄛ附ㄈㄨ近ㄐㄧㄣ的ㄉㄜ聖阿葛塔購ㄍㄡ置ㄓ了ㄌㄜ一ㄧ大ㄉㄚ片ㄆㄧㄢ田ㄊㄧㄢ產ㄔㄢ，逐ㄓㄨ步ㄅㄨ的ㄉㄜ整ㄓㄥ修ㄒㄧㄡ和ㄏㄜ擴ㄎㄨㄛ建ㄐㄧㄢ，完ㄨㄢ成ㄔㄥ了ㄌㄜ一ㄧ棟ㄉㄨㄥ寬ㄎㄨㄢ廣ㄍㄨㄤ舒ㄕㄨ適ㄕ的ㄉㄜ花ㄏㄨㄚ園ㄩㄢ別ㄅㄧㄝ墅ㄕㄨ。他ㄊㄚ終ㄓㄨㄥ生ㄕㄥ保ㄅㄠ有ㄧㄡ農ㄋㄨㄥ人ㄖㄣ樸ㄆㄨ實ㄕ的ㄉㄜ本ㄅㄣ質ㄓ，每ㄇㄟ當ㄉㄤ浮ㄈㄨ華ㄏㄨㄚ的ㄉㄜ社ㄕㄜ交ㄐㄧㄠ生ㄕㄥ活ㄏㄨㄛ，和ㄏㄜ緊ㄐㄧㄣ張ㄓㄤ繁ㄈㄢ忙ㄇㄤ的ㄉㄜ歌ㄍㄜ劇ㄐㄩ製ㄓ作ㄗㄨㄛ使ㄕ他ㄊㄚ感ㄍㄢ到ㄉㄠ疲ㄆㄧ倦ㄐㄩㄢ的ㄉㄜ時ㄕ候ㄏㄡ，就ㄐㄧㄡ和ㄏㄜ朱ㄓㄨ瑟ㄙㄜ碧ㄅㄧ娜ㄋㄚ躲ㄉㄨㄛ到ㄉㄠ聖阿葛ㄍㄜ塔ㄊㄚ別ㄅㄧㄝ墅ㄕㄨ。朱ㄓㄨ瑟ㄙㄜ碧ㄅㄧ娜ㄋㄚ喜ㄒㄧ歡ㄏㄨㄢ踡ㄑㄩㄢ臥ㄨㄛ在ㄗㄞ沙ㄕㄚ發ㄈㄚ的ㄉㄜ一ㄧ角ㄐㄧㄠ，聽ㄊㄧㄥ威ㄨㄟ爾ㄦ第ㄉㄧ在ㄗㄞ鋼ㄍㄤ琴ㄑㄧㄣ上ㄕㄤ作ㄗㄨㄛ曲ㄑㄩ，並ㄅㄧㄥ不ㄅㄨ時ㄕ的ㄉㄜ給ㄍㄟ予ㄩ建ㄐㄧㄢ議ㄧ，她ㄊㄚ是ㄕ他ㄊㄚ的ㄉㄜ知ㄓ音ㄧㄣ和ㄏㄜ好ㄏㄠ友ㄧㄡ，每ㄇㄟ有ㄧㄡ

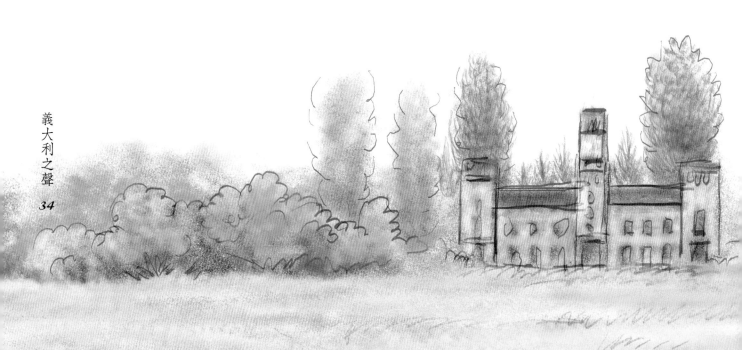

新作，她總是第一個試唱的人；威爾第也時常自得其樂的徜徉在遍布林木、花卉、池塘、假山的大花園中，或者通過側門的楊木小路，直下農場，親自監督農務。威爾第在農場上的經營非常成功，成為一位富有的大地主。

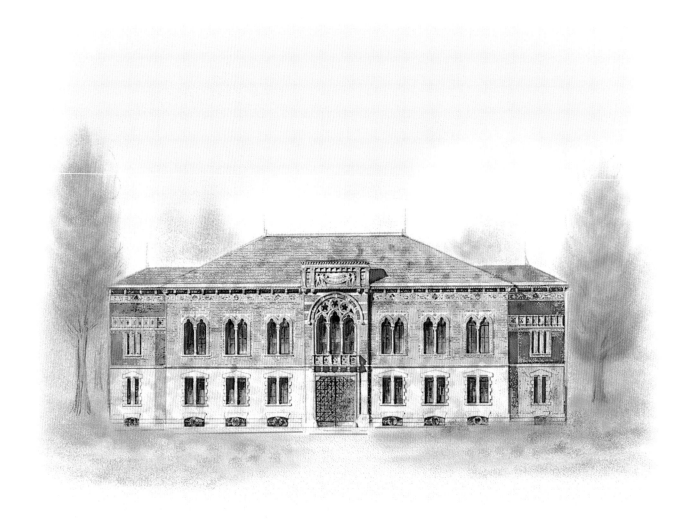

義大利久經戰亂，人民困苦，威爾第多年來默默行善，他在家鄉建造醫院為貧民義診。創辦三個牧場，增加鄉民就業的機會。又開墾波河的沼澤地，供人耕種，並減輕佃農的租稅。但他仍然有一個念念不忘的心願──為退休的音樂家興建一棟養老中心。他親自參與工程的細節，稱它為：「我的最後作品。」一直到今天，位於米蘭的「音樂家安養院」仍造福著一群年老無依的退休音樂家。

義大利之聲

在 1871 年，譜完《阿依達》之後，威爾第幾乎停筆了。這時，新一代的歌劇人才輩出，普契尼、馬斯卡尼和法國的比才是最令人矚目的幾位新秀。但音樂界並沒有忘記威爾第，期盼大師仍有不凡的傑作。才氣縱橫的文學家波伊多開始不時的造訪聖阿葛塔。威爾第很欣賞波伊多根據莎士比亞戲劇改寫的歌劇腳本。這二位天才合作無間，相互激盪，為音樂史上增添了兩部曠世傑作——偉大壯烈的悲劇《奧塞羅》和巧妙自然的喜劇《法斯塔夫》。在七十四歲和八十歲的高齡上，威爾第完成了藝術的最高境界，也是他一生圓滿的句號。

他一生共創作了二十八部歌劇，被譽為「義大利之聲」。當初在千鈞一髮之際存活下來的小生命，後來成了一位音樂史上的英雄。

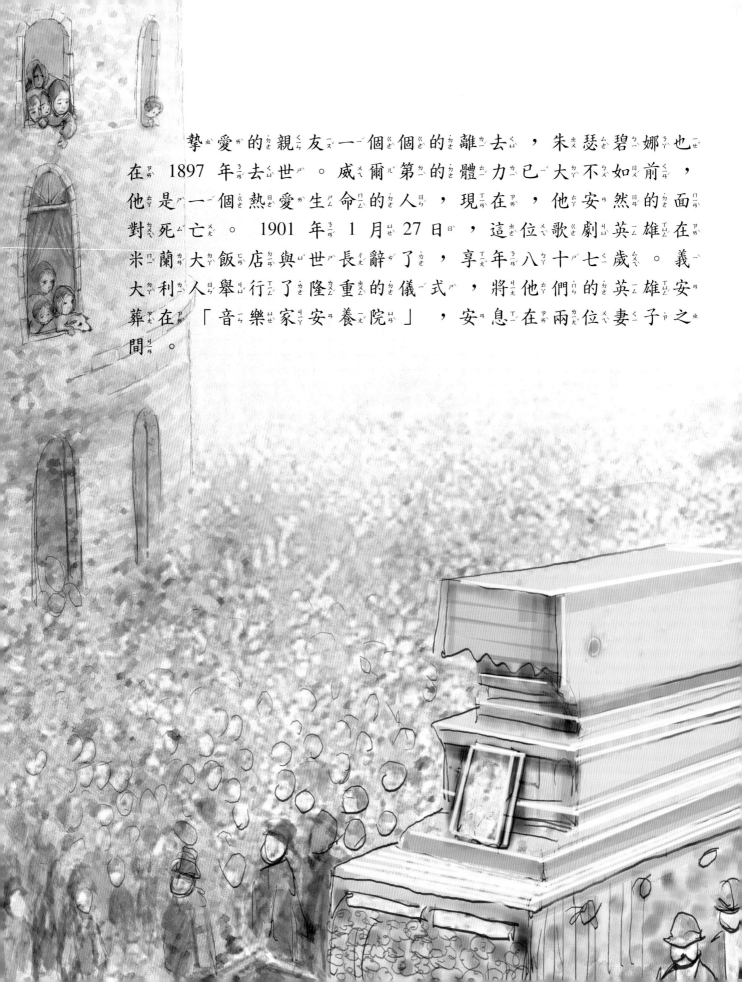

　　摯愛的親友一個個的離去，朱瑟碧娜也在 1897 年去世。威爾第的體力已大不如前，他是一個熱愛生命的人，現在，他安然的面對死亡。 1901 年 1 月 27 日，這位歌劇英雄在米蘭大飯店與世長辭了，享年八十七歲。義大利人舉行了隆重的儀式，將他們的英雄安葬在「音樂家安養院」，安息在兩位妻子之間。

Giuseppe Fortunio Francesco Verdi

威 爾 第

威爾第小檔案

1813 年　出生於義大利布塞托附近的藍科列村。

1820 年　7 歲時在教堂的詩班唱歌，並擔任輔祭小童，跟隨拜斯妥齊學習
音樂。

1823 年　成為村裡最年輕的教堂風琴師，並跟著普洛維希學習音樂。

1828 年　在普洛維希的指導下，發表第一部自作的交響曲。

1832 年　到米蘭報考米蘭音樂學院，失敗後拜拉維納為師，繼續努力學習。

1836 年　回布塞托擔任教堂樂長和城市樂長，迎娶瑪格麗特為妻。

1839 年　第一部歌劇《奧伯多》在史卡拉歌劇院首演。

1840 年　妻子瑪格麗特去世。《一日君王》在史卡拉歌劇院首演，遭到慘敗。

1841 年　再次遇見梅奈里。

1842 年　歌劇《納布可》首演。

1847 年　歌劇《馬克白》在佛羅倫斯首演。

1851 年　歌劇《弄臣》在威尼斯首演。

1859 年　與朱瑟碧娜結婚。

1861 年　當選義大利第一屆國會議員。

1871 年　完成歌劇《阿依達》。

1887 年　完成歌劇《奧塞羅》。

1893 年　完成歌劇《法斯塔夫》。

1897 年　第二任妻子朱瑟碧娜去世。

1901 年　1 月 27 日與世長辭。

威爾第寫真篇

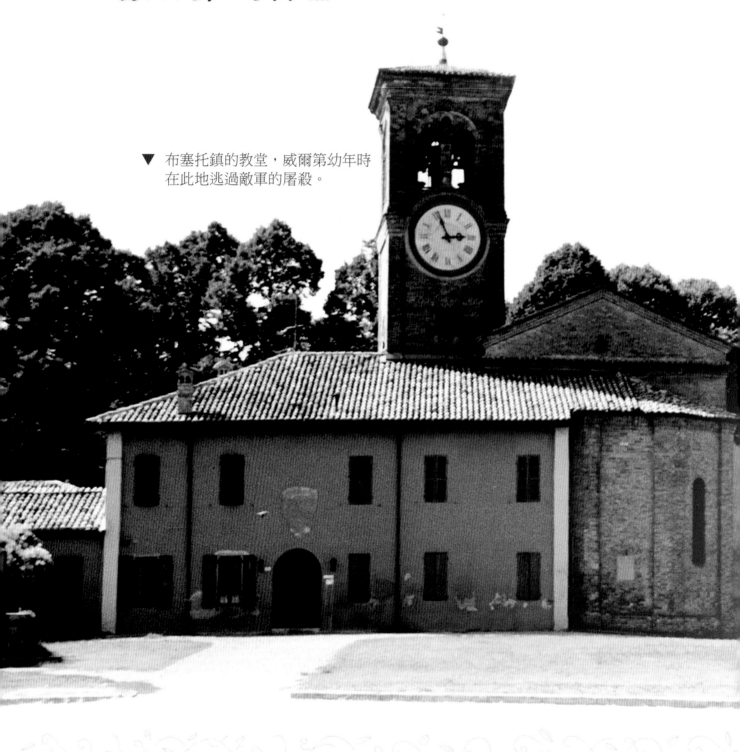

▼ 布塞托鎮的教堂，威爾第幼年時
在此地逃過敵軍的屠殺。

◀ 威爾第在布塞托鎮的家。

▼ 威爾第劇院門前的音樂家
雕像。

VERDI

▲ 歌劇《奧塞羅》手稿。

寫書的人

馬筱華 ──────────────

　　小時候喜歡唱歌，也愛上作文課，常幻想著長大以後成為歌唱家或是作家，卻從來不敢料想會有美夢成真的一天。

　　大學唸了師大國文系，後來又到義大利的米蘭音樂學院學聲樂。回國後，曾在東吳大學及國立藝專音樂系任教，並開始到世界各地演唱。曾獲得中華民國文藝獎章、義大利米蘭市政府頒發的「優秀歌唱家」及美國萊斯大學「訪問音樂家」的榮譽。她曾在青年日報撰寫「談樂心曲」專欄，並翻譯《細說歌劇》。

　　人生有限，藝術的追求無涯，馬筱華仍享受學習之樂，以定期開演唱會的方式來激勵自己。她覺得自己是一個幸運的人。

畫畫的人

王建國 ──────────────

　　1963年出生於臺灣雲林。曾任職廣告公司，當過卡通背景師、工業設計工程師，目前專職於插畫工作。

　　求學期間，認真的畫了不少素描、水彩；生性喜愛冒險，喜歡有挑戰的工作。

　　他認為一個好的插畫家，應該是為讀者而畫，而不是自己任性塗鴉，所以他的畫，風格多變，層級更是涵蓋大人的專業圖鑑到兒童的圖畫書。

　　作品有：國立臺灣史前博物館館內插畫、《鄭和下西洋》、《上天下地看家園》、《國語文圖書館》、《小小自然圖書館》、《邁向21世紀的臺灣》、《好茶村復原圖》……等。

兒童文學叢書

音樂家系列

沒有音樂的世界，我們失去的是夢想和希望……

每一個跳動音符的背後，到底隱藏了什麼樣的淚水和歡笑？
且看十位音樂大師，如何譜出心裡的風景……

ET 的第一次接觸 —— 巴哈的音樂　　　　　　　　王明心／著◆郭文祥／繪

吹奏魔笛的天使 —— 音樂神童莫札特　　　　　　　張純瑛／著◆沈苑苑／繪

永不屈服的巨人 —— 樂聖貝多芬　　　　　　　　　邱秀文／著◆陳澤新／繪

愛唱歌的小蘑菇 —— 歌曲大王舒伯特　　　　　　　李寬宏／著◆倪　靖／繪

遠離祖國的波蘭孤兒 —— 鋼琴詩人蕭邦　　　　　　孫　禹／著◆張春英／繪

義大利之聲 —— 歌劇英雄威爾第　　　　　　　　　馬筱華／著◆王建國／繪

那藍色的、圓圓的雨滴

　　—— 華爾滋國王小約翰 · 史特勞斯　　　　　　韓　秀／著◆王　平／繪

讓天鵝跳芭蕾舞 —— 最最俄國的柴可夫斯基　　　　陳永秀／著◆翱　子／繪

再見，新世界 —— 愛故鄉的德弗乍克　　　　　　　程明琤／著◆朱正明／繪

咪咪蝴蝶茉莉花 —— 用歌劇訴說愛的普契尼　　　　張燕風／著◆吳健豐／繪

由知名作家簡宛女士主編，邀集海內外傑出作家與音樂
工作者共同執筆。平易流暢的文字，活潑生動的插畫，
帶領小讀者們與音樂大師一同悲喜，靜靜聆聽……